創意玩花紋
Pattern Play

有趣的動物模型輕鬆做！

插圖◎丹尼爾‧克羅(Danielle Kroll)

模型設計◎謝梓妍(Nghiem Ta)

創意玩花紋
有趣的動物模型輕鬆做！

· 插圖　丹尼爾・克羅(Danielle Kroll)

· 模型設計　謝梓妍(Nghiem Ta)

· 譯者　黃郁清

· 責任編輯　黃郁清

· 行銷企畫　高芸珮・李雙如

· 美術設計　賴姵伶

· 發行人　王榮文

· 出版發行　遠流出版事業股份有限公司

· 地址　臺北市南昌路2段81號6樓

· 客服電話　02-2392-6899

· 傳真　02-2392-6658

· 郵撥　0189456-1

· 著作權顧問　蕭雄淋律師

2016年3月1日　初版一刷

行政院新聞局局版台業字號第1295號

定價　新台幣330元（如有缺頁或破損，請寄回更換）

遠流博識網：http://www.ylib.com　E-mail: ylib@ylib.com

國家圖書館出版品預行編目(CIP)資料

創意玩花紋：有趣的動物模型輕鬆做！/ 丹尼爾・克羅　插圖；黃郁清譯. -- 初版. -- 臺北市：遠流,
2016.03　　面；　公分
譯自：Pattern play
ISBN 978-957-32-7694-4(平裝)

1.藝術設計

999　　　104015482

專門為你設計的動物花紋模型

模型 1
青蛙

模型 2
巨嘴鳥

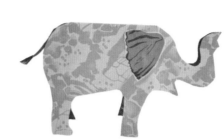

模型 3
企鵝

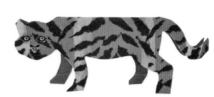

模型 4
大象

模型 5
老虎

模型 6
孔雀

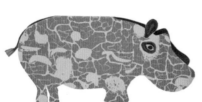

模型 7
河馬

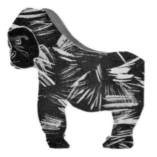

模型 8
大猩猩

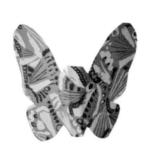

模型 9
蝴蝶

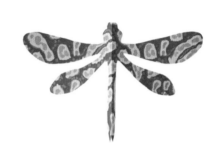

模型 10
蜻蜓

模型 11
貓熊

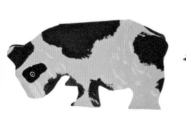

模型 12
鸚鵡

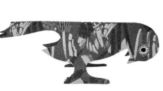

模型 13
壁虎

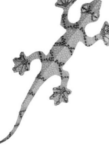

模型 14
斑馬

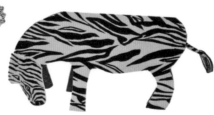

模型 15
獵豹

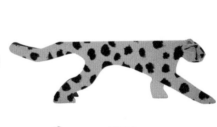

模型 16
樹懶

模型 17
變色龍

模型 18
獅子

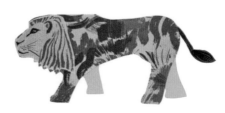

模型 19
長頸鹿

在本書裡，有19種動物
等你讓牠們變得像真的一樣！

以下是製作動物模型的步驟

·1·

撕下書中一張動物花紋頁面，
沿著頁面背面白色的線剪下來。

·2·

沿著虛線摺出動物的形狀。

·3·

在書末找出對應的貼紙，
貼在你的動物上。

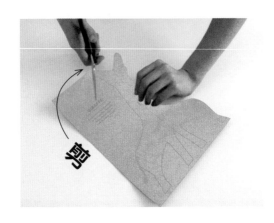

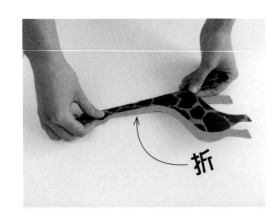

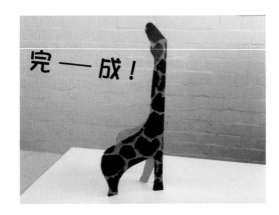

等你完成所有的動物模型後，你就擁有一整套動物模型玩偶！

這些動物可能在幹嘛呢？

以下是一些提供給你發想的例子：

動物明星秀

如果動物在大遊行中炫耀牠們身上
的花紋，會是什麼樣子？
誰會贏得比賽，被大眾公認是擁有
最佳花紋的動物呢？

野生動物世界

如果這些動物都生活在野外呢？牠們
全部都會聚集到水窪邊喝水。
哪些動物會成為朋友？哪些動物會不
喜歡彼此呢？

住在動物園

如果動物都住在動物園呢？誰餵牠們
食物，又有誰會來看牠們？
也許會有動物想要跑出動物園？……

也許動物還出現在別的地方：公車上、外太空，或去了別的城市……
你可以運用你的動物模型玩任何想玩的遊戲，只要玩得開心！

認識動物的花紋

因為許多原因，動物的皮毛、羽毛和鱗片有各種花紋，而牠們的花紋總是能派上用場！

· 用來警告的花紋 ·

有些動物利用花紋避開其他動物，以保護自己不被吃掉，或是防衛自己的地盤。

青蛙

貓熊

蝴蝶

· 做為保護色的花紋 ·

有些動物利用花紋融入週遭的環境、躲過掠食者，不管牠們住在叢林、沙漠或海中，這都是好方法！

斑馬

企鵝

變色龍

獵豹

· 用來炫耀的花紋 ·

有些動物則用花紋來凸顯自己在族群中的存在，讓同類留下深刻的印象——通常是要吸引可能交配的對象。

孔雀

蜻蜓

大猩猩

透過下一頁的解說，來更瞭解這些花紋的功用吧！

認識動物的花紋

想知道這些花紋真正的意義嗎？來看看科學家的說法：

· 用來警告的花紋 ·

- ●青　蛙：每隻箭毒蛙身上的顏色都不一樣，也很鮮豔。這些鮮明的顏色是用來警告掠食者：牠們有劇毒，吃了會很危險。
- ●貓　熊：貓熊是單獨生活的動物，偏好獨自行動。有些人認為，牠們強烈的黑白花紋能達到警告其他貓熊不要靠近的功能。
- ●蝴　蝶：蝴蝶擁有如彩虹般繽紛的顏色。這些豔麗的顏色通常是要讓鳥和其他掠食者知道，牠嚐起來會很噁心。

· 做為保護色的花紋 ·

- ●斑　馬：一隻斑馬的條紋能幫助牠融入整個群體而難以分辨，並混淆掠食者的視覺。
- ●企　鵝：當企鵝在游泳時，牠們的顏色讓牠們不容易被看見。從天空往下觀看，牠們背部的黑色恰好就是深海的顏色；從深海往上觀看，企鵝白色的肚子看起來又像天空一樣明亮。這就叫做反蔭蔽。
- ●變色龍：這種動物隱藏自己的方式非常先進，牠可以改變自己的顏色融入周遭環境。
- ●獵　豹：不只是被狩獵的動物想要隱藏自己的蹤影，狩獵者也可以借由絕佳的保護色，悄聲無息地接近獵物。獵豹的斑點完美地與草原、灌木叢融為一體。

· 用來炫耀的花紋 ·

- ●孔　雀：孔雀運用自己又長又美麗的尾羽來吸引雌性。牠的羽毛越長，贏得佳人芳心的機會就越大。
- ●蜻　蜓：比起氣味或聲音，蜻蜓更加依賴視覺。有些雄性蜻蜓可以改變顏色，也藉此宣傳自己在尋找配偶。
- ●大猩猩：一個團體中，擁有支配權的雄性大猩猩是最重要的成員，牠也被稱為銀背，會保護並領導整個團體。隨著年紀增加，擁有「銀背」稱號的大猩猩，背後的銀色毛髮會隨之增長，因此吸引雌性。

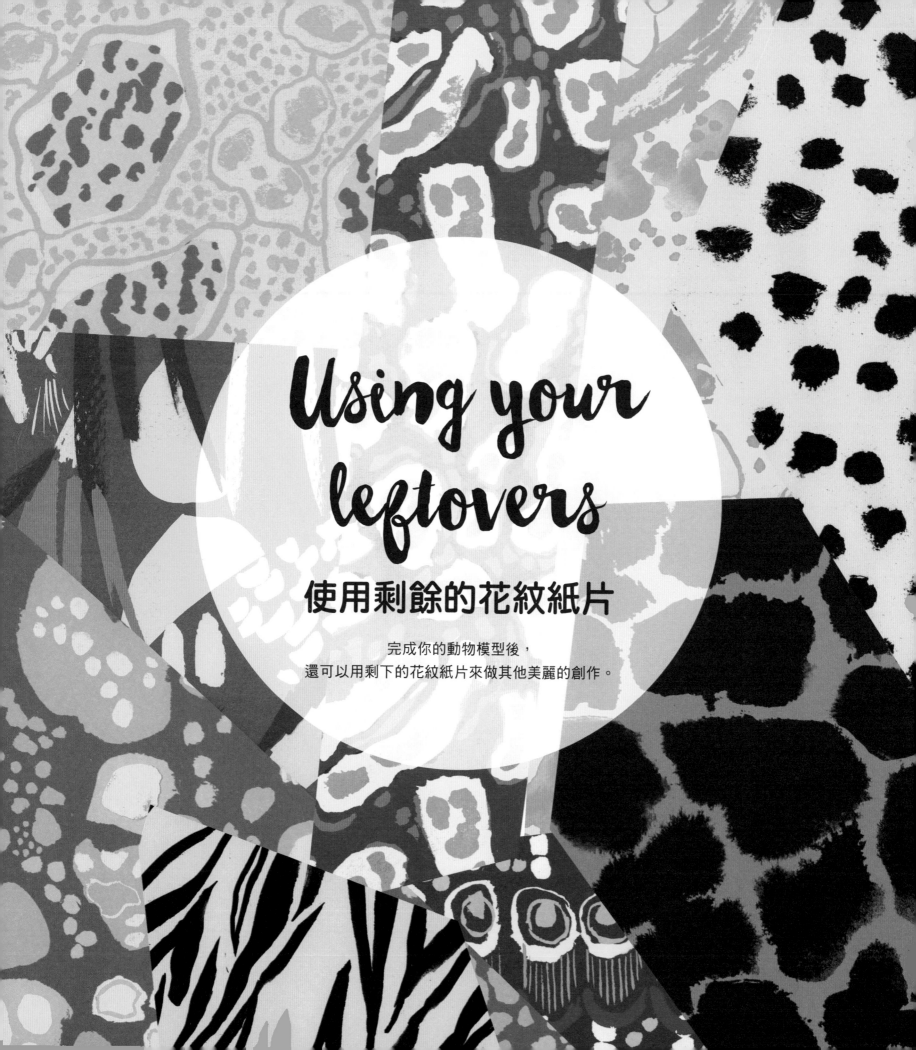

Using your leftovers

使用剩餘的花紋紙片

完成你的動物模型後，
還可以用剩下的花紋紙片來做其他美麗的創作。

拼貼畫(COLLAGE)

做完模型後，將剩下的花紋紙片拿來做拼貼畫，會是一種很棒的創作。

你需要的材料：

- 一個紙板或一張卡片充當畫布
- 剪刀
- 膠水
- 鉛筆或麥克筆

· 拼貼畫怎麼做 ·

- 首先，拿出你準備要做拼貼畫的卡片或紙板。

- 決定你的設計圖。設計圖應該是大膽、簡單的圖案，也要夠大，才能填滿花紋紙片。

- 以下有些想法僅供參考——但記住，你可以自己決定要做什麼：

 -例如鳥或青蛙的動物輪廓
 -汽車或花朵
 -風景圖，像是沙漠島嶼上的棕櫚樹，或花園裡的雪人

- 在卡片畫下你設計的簡單輪廓。這些輪廓能幫助你排列花紋紙片。

- 將剩下的動物花紋頁面用剪刀剪成小小的碎片。

- 【訣竅】除了書中的動物花紋頁面外，你還可以撕下老舊雜誌的頁面、不同花色的壁紙，甚至是剩餘的包裝紙。

- 在你的卡片或紙板上塗滿膠水。

- 將剪好的碎片填滿你的設計圖。試著在不同的區塊使用相同花紋的碎片，這樣能創造出許多色塊，使你的作品創作起來更簡單。

- 完成以上步驟，等拼貼畫乾了之後，就將你的傑作掛起來吧！

混凝紙漿(PAPIER-MÂCHÉ)

剩下的花紋紙片也可以用來做混凝紙漿,既好玩又富有創意。

你需要的材料:

- 一個氣球
- 一個馬克杯
- 一個混合紙漿用的碗
- 撕成長條的紙和報紙
- 白膠
- 水
- 一支畫筆刷
- 鉛筆或著色筆

· 混凝紙漿怎麼做 ·

- 先用報紙或其他材料把地板和桌子蓋一下。因為混凝紙漿的製作過程可能會弄得很髒!

- 將白膠加水以2:1的比例在碗裡混合,用筆刷將它們調在一起。完成後應該要像光滑的漿糊,不會太稀或太稠。

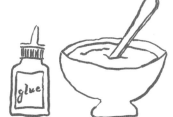

- 將氣球充氣,在尾端綁一個結,把它平穩地放在馬克杯上。

- 把撕成長條的紙或報紙沾上混合好的膠水,整條都沾好後,黏貼在氣球上(這時你的手可能會黏黏的!)。把所有的紙條都貼到氣球上,直到整顆氣球上貼滿3到4層紙條。

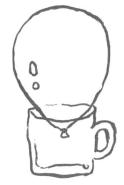

- 完成後,讓它風乾24小時。

- 把氣球刺破,在底部剪一個小小的圓圈,把氣球拉出來。

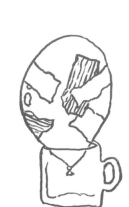

- 現在你可以開始裝飾了!使用顏料、麥克筆、色鉛筆和其他裝飾品來讓你的混凝紙漿更鮮活亮麗。如果你不知道應該要把你的混凝紙漿做成什麼,以下是一些想法,提供給你參考:

 - 熱氣球
 - 地球
 - 萬聖節南瓜

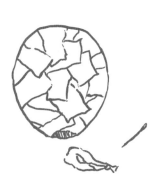

蝶古巴特(DECOUPAGE)

另一種運用你剩下的花紋紙片的簡單方式叫做蝶古巴特，你可以用這個方式來裝飾物品。任何東西都可以用蝶古巴特的方式來裝飾，比如一個盒子、一個畫框或甚至是一整張桌子！

你需要的材料：

- 你想裝飾的物體(比如盒子)
- 剪刀
- 白膠
- 一支畫筆刷
- 一塊柔軟的海綿或布料

· 如何用蝶古巴特裝飾 ·

- 首先，確認你要裝飾的物體是乾燥的，並把上面的灰塵擦乾淨。

- 接著，選擇你喜歡的設計樣式。記得，你可以混合其他紙來搭配你的花紋紙片，比如壁紙或包裝紙。

- 在紙的背面畫一些簡單的圖案，然後剪下來。這些簡單的圖案可以是字體、數字、花、動物……只要是你喜歡的，都可以！

【訣竅】比較輕鬆的做法是一開始先將大概的輪廓剪下來。接著，你可以把它們再修剪一下。

- 將圖案剪下來後，把它們排在要裝飾的物體表層。可以排在一起或組成文字或花紋，或是隨意排列。

- 當你對圖案感到滿意後，該是塗上白膠的時候了！使用筆刷，在物體表層刷上一層膠，接著把你的圖案放在表層上。試著不要讓它們皺起來。

- 撫平所有皺褶，然後用一塊軟海棉將過多的白膠擦掉。

- 在圖案上塗上另一層白膠。當第一層白膠乾燥以後，你可以再加上另一層白膠。重覆這些步驟，一直到塗上5到10層白膠。

- 等你的物品看起來既完美又亮麗的時候，將它靜置一旁，等它完全乾透。

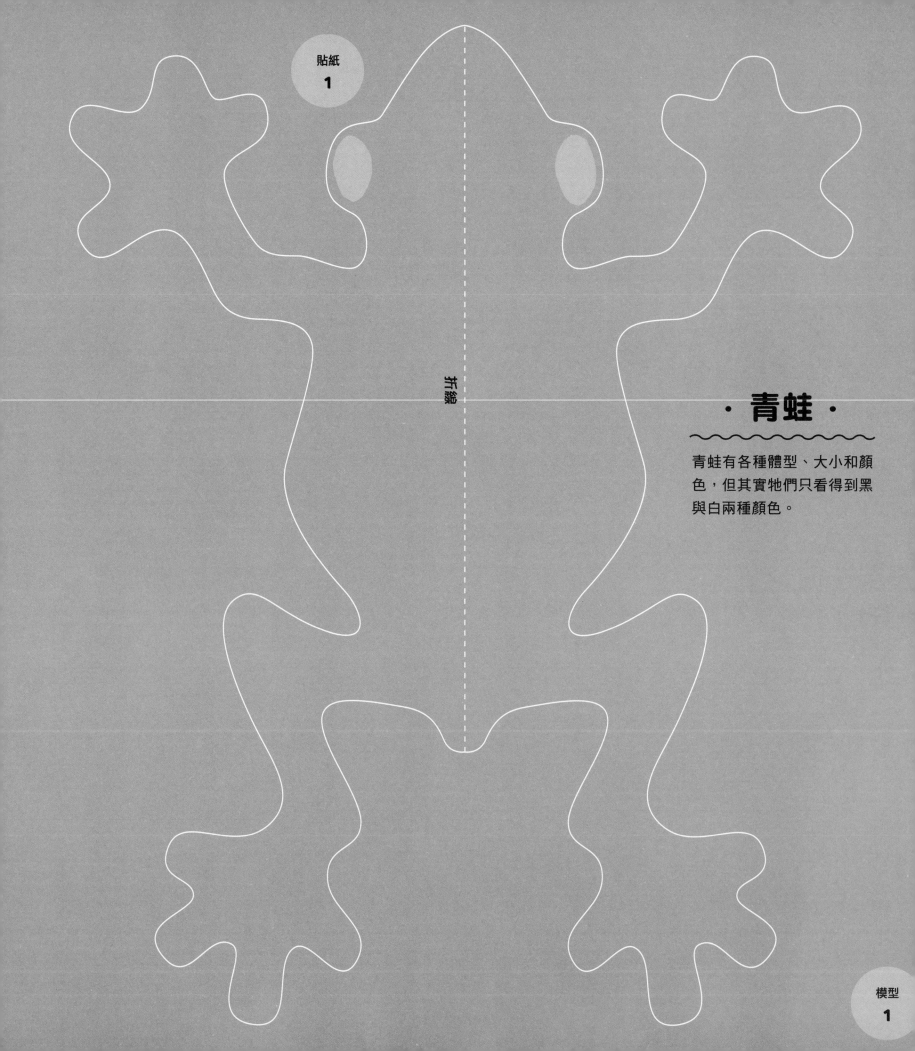

貼紙
1

折線

· **青蛙** ·

青蛙有各種體型、大小和顏色，但其實牠們只看得到黑與白兩種顏色。

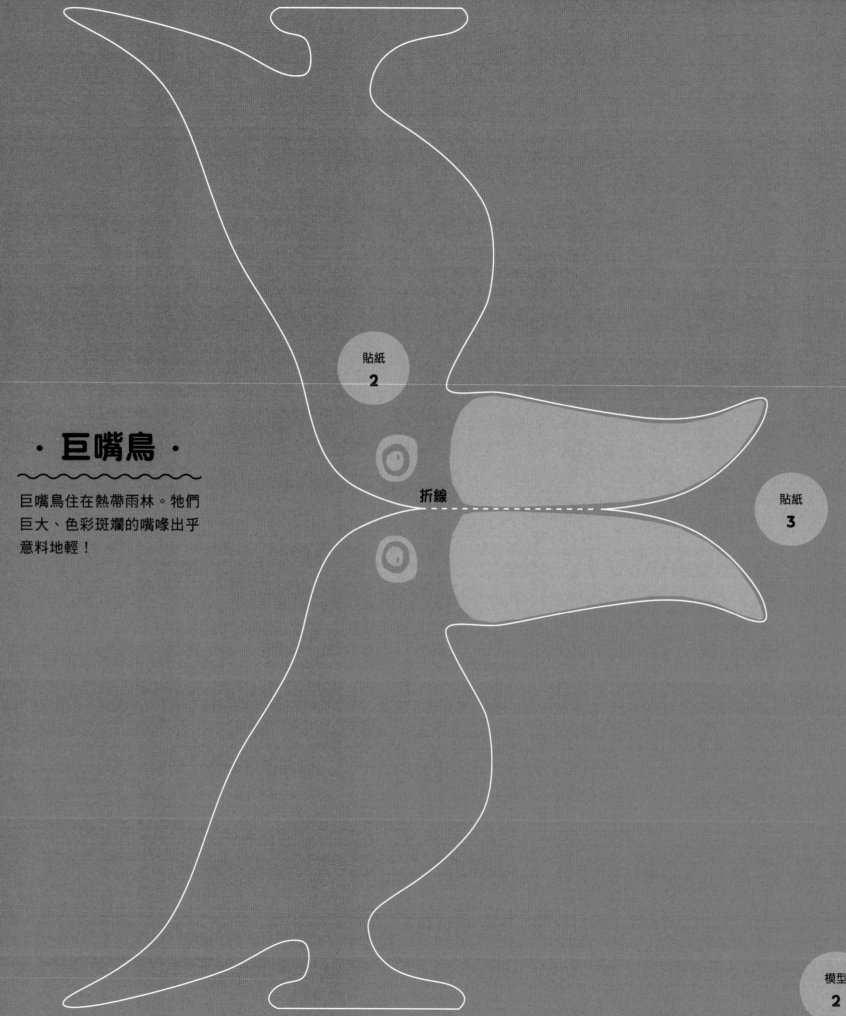

· 巨嘴鳥 ·

巨嘴鳥住在熱帶雨林。牠們
巨大、色彩斑斕的嘴喙出乎
意料地輕！

貼紙
2

折線

貼紙
3

· 企鵝 ·

企鵝是鳥類的一種，但牠們是
用翅膀來游泳，而不是飛行。

折線

貼紙
4

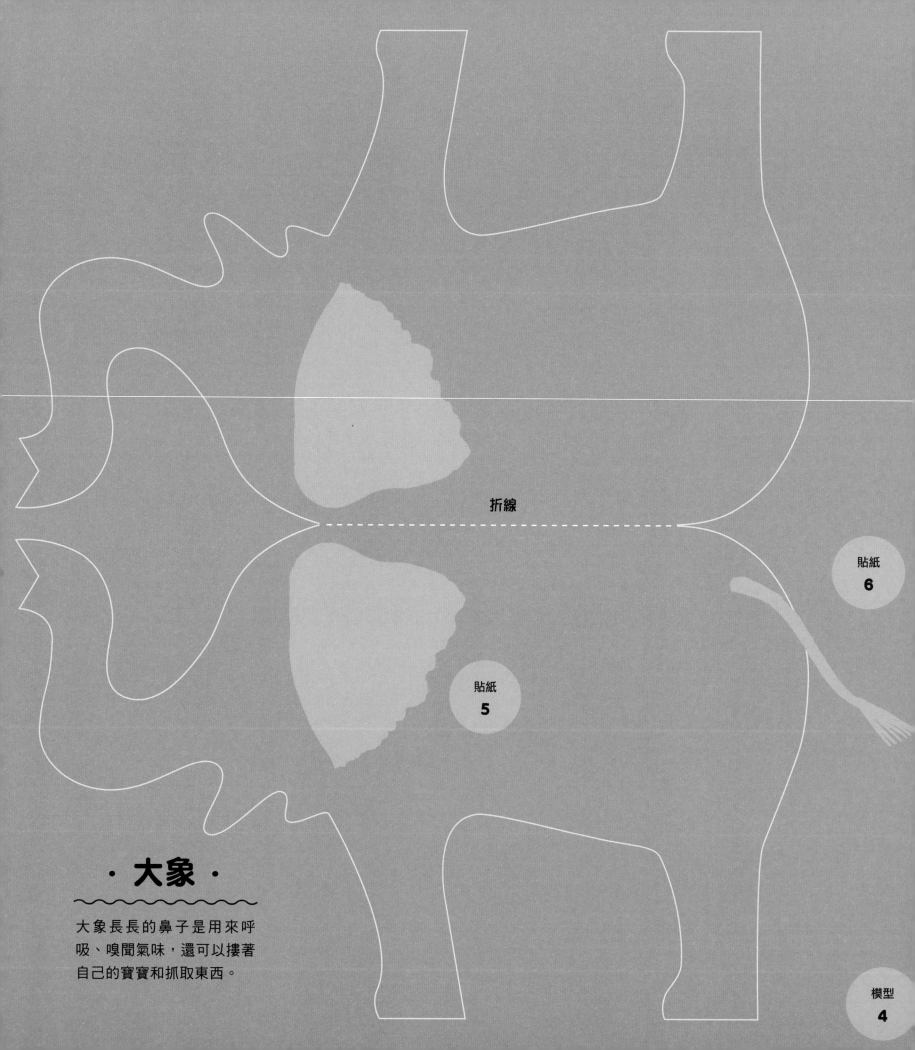

折線

貼紙
6

貼紙
5

模型
4

· 大象 ·

大象長長的鼻子是用來呼
吸、嗅聞氣味，還可以摟著
自己的寶寶和抓取東西。

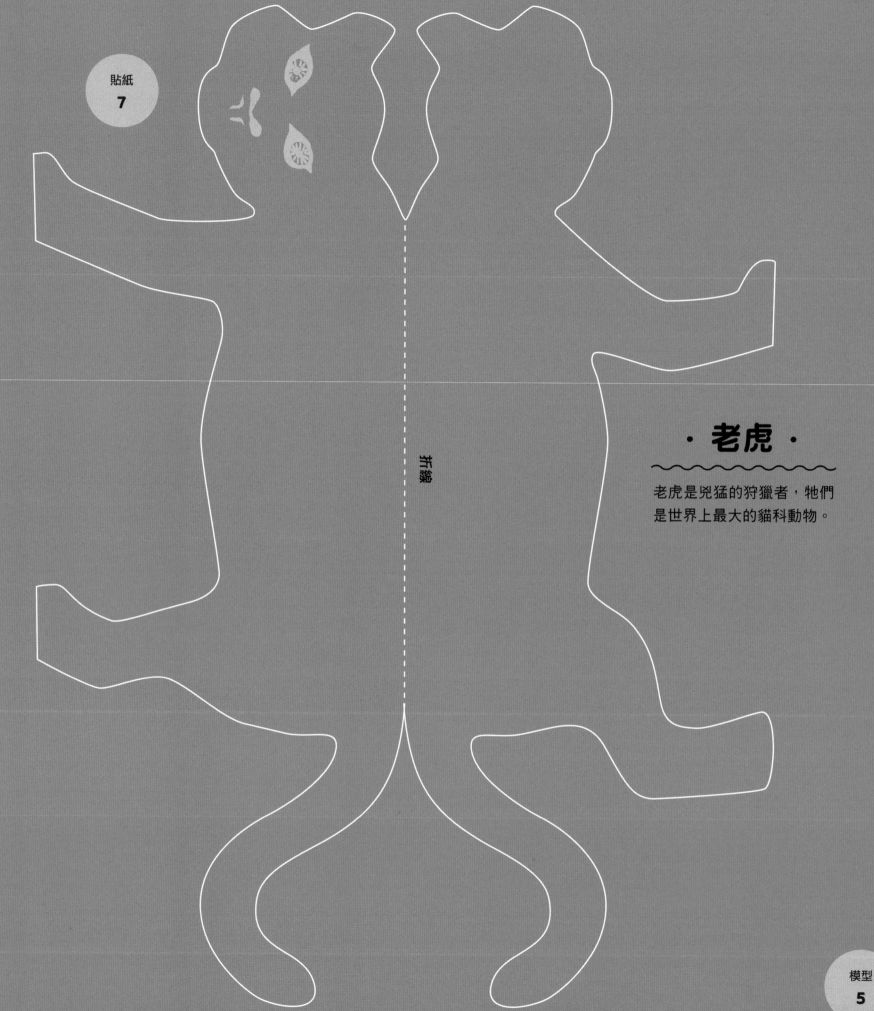

折線

· 老虎 ·

老虎是兇猛的狩獵者，牠們
是世界上最大的貓科動物。

·孔雀·

孔雀來自印度。公孔雀會炫
耀牠們美麗的羽毛來吸引母
孔雀。

折線

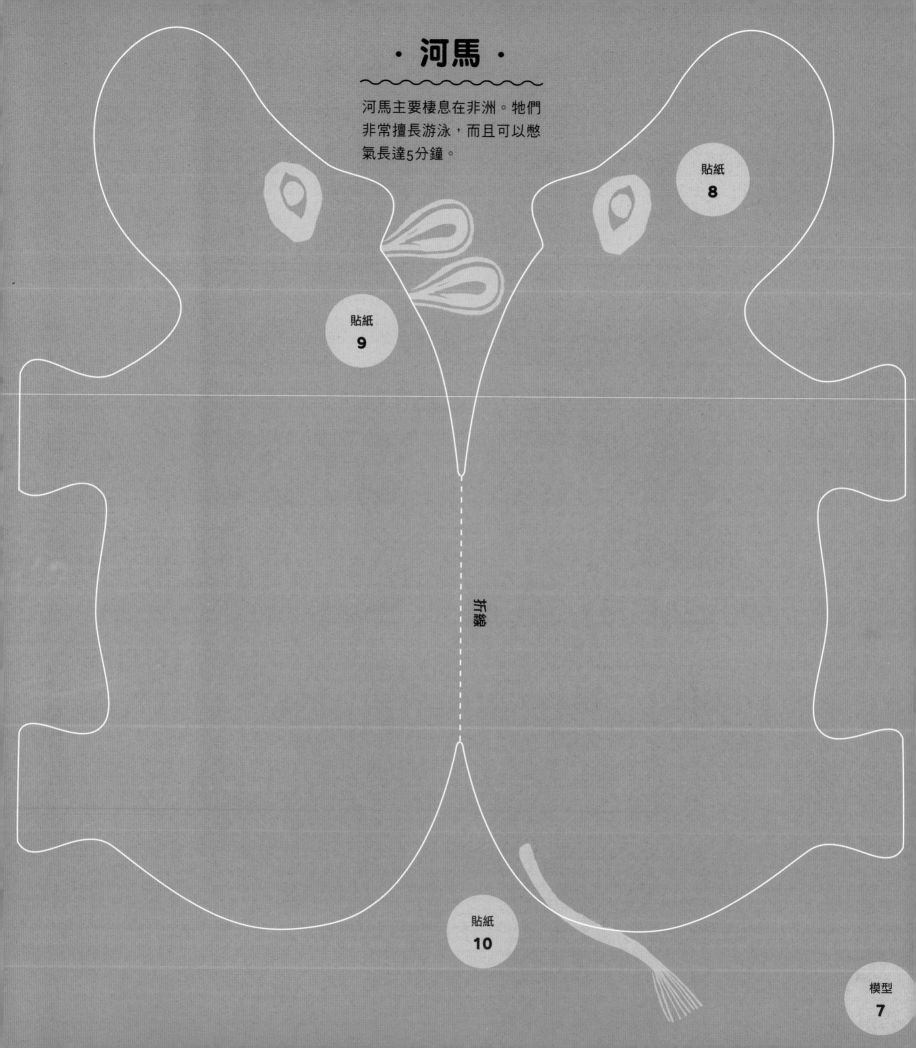

· 河馬 ·

河馬主要棲息在非洲。牠們
非常擅長游泳，而且可以憋
氣長達5分鐘。

貼紙
8

貼紙
9

折線

貼紙
10

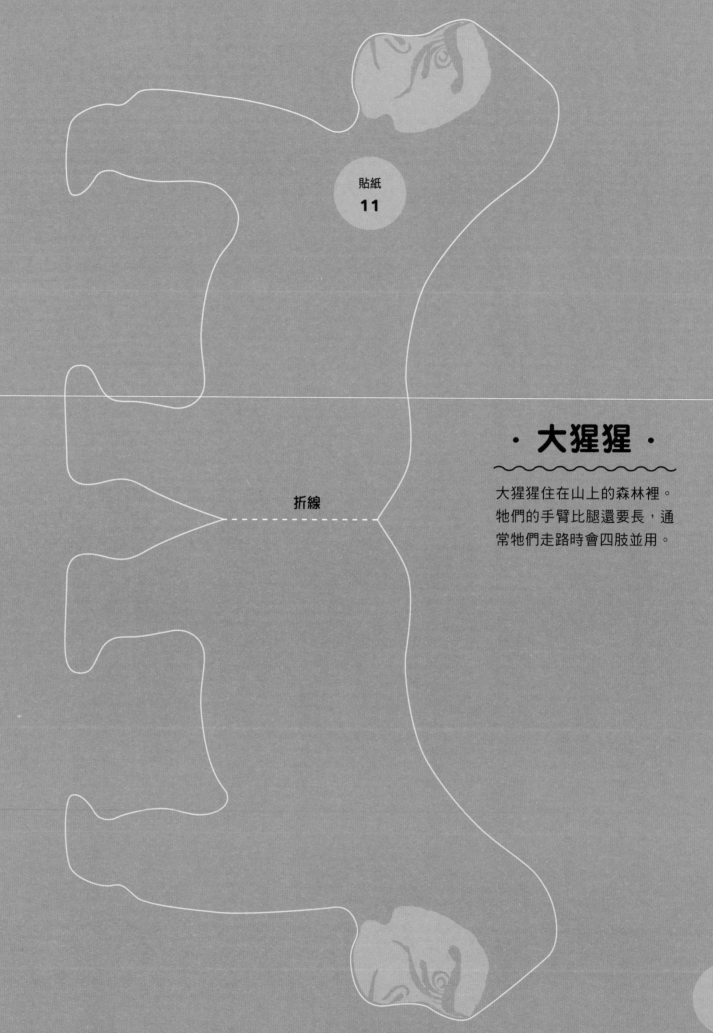

貼紙
11

折線

·大猩猩·

大猩猩住在山上的森林裡。
牠們的手臂比腿還要長，通
常牠們走路時會四肢並用。

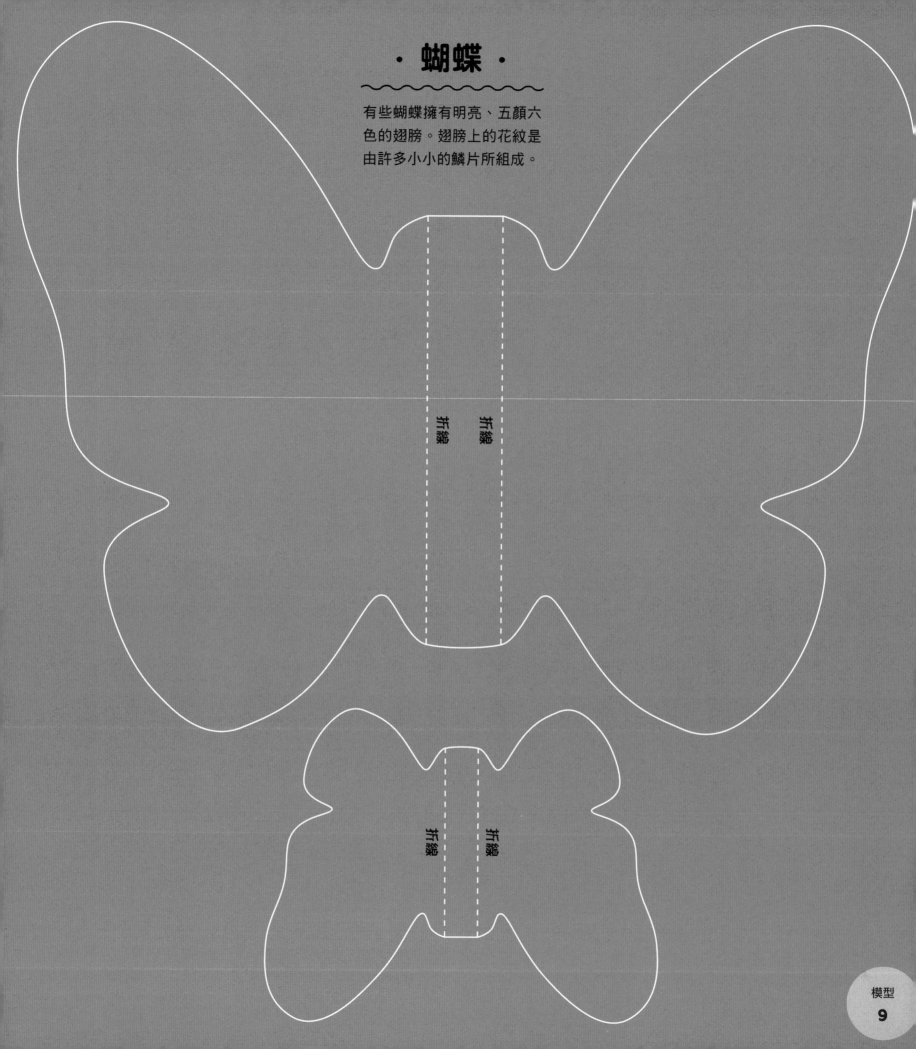

· 蝴蝶 ·

有些蝴蝶擁有明亮、五顏六
色的翅膀。翅膀上的花紋是
由許多小小的鱗片所組成。

折線 折線

折線 折線

· 蜻蜓 ·

蜻蜓是地球上最古老的昆蟲
之一，而且有些種類從恐龍
時代就生存到現在。

折線

·貓熊·

貓熊是來自中國的黑白雙色
熊。除了竹子,牠們幾乎不
吃其他食物!

貼紙
12

折線

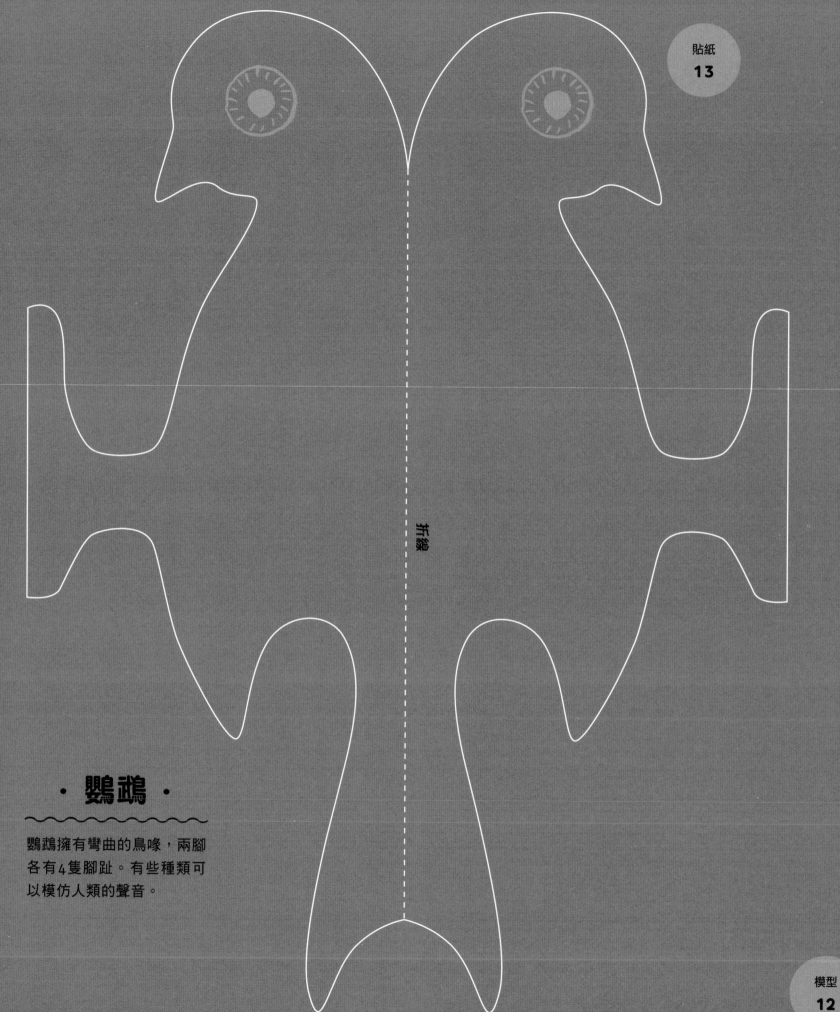

折線

· 鸚鵡 ·

鸚鵡擁有彎曲的鳥喙，兩腳
各有4隻腳趾。有些種類可
以模仿人類的聲音。

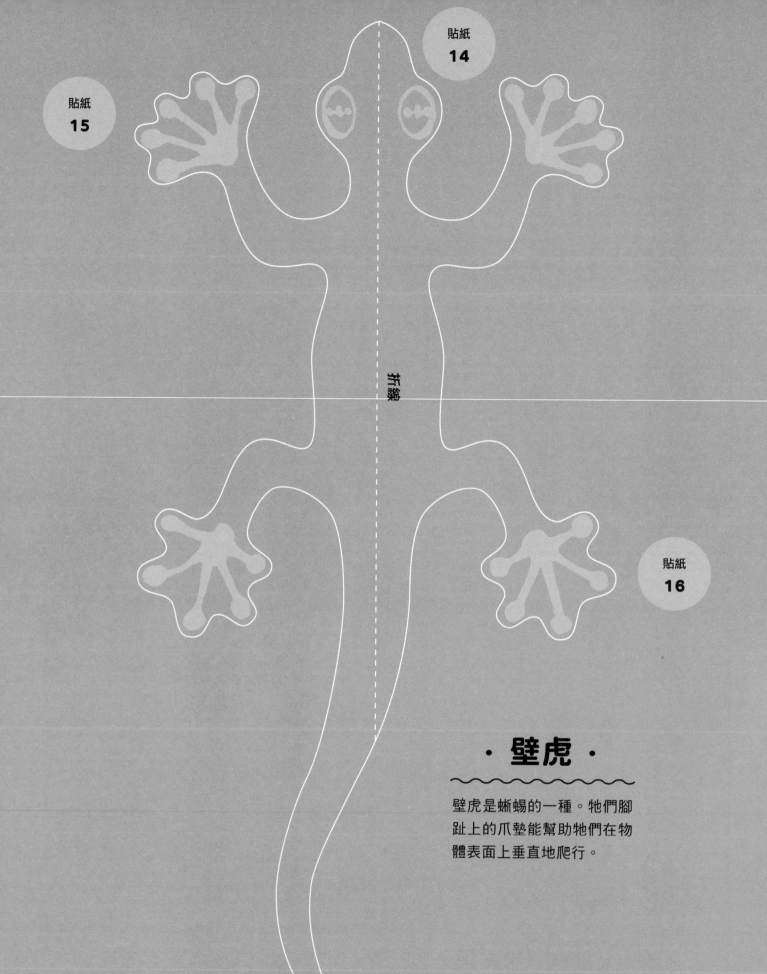

貼紙
15

貼紙
14

折線

貼紙
16

·壁虎·

壁虎是蜥蜴的一種。牠們腳
趾上的爪墊能幫助牠們在物
體表面上垂直地爬行。

折線

貼紙
17

貼紙
18

· 斑馬 ·

斑馬住在非洲，牠們成群地
生活著。每一隻斑馬都有自
己獨特的條紋。

模型
14

· 獵豹 ·

獵豹是世界上移動速度最快的
陸上動物。牠們長長的尾巴在
跑步時能維持身體的平衡。

折線

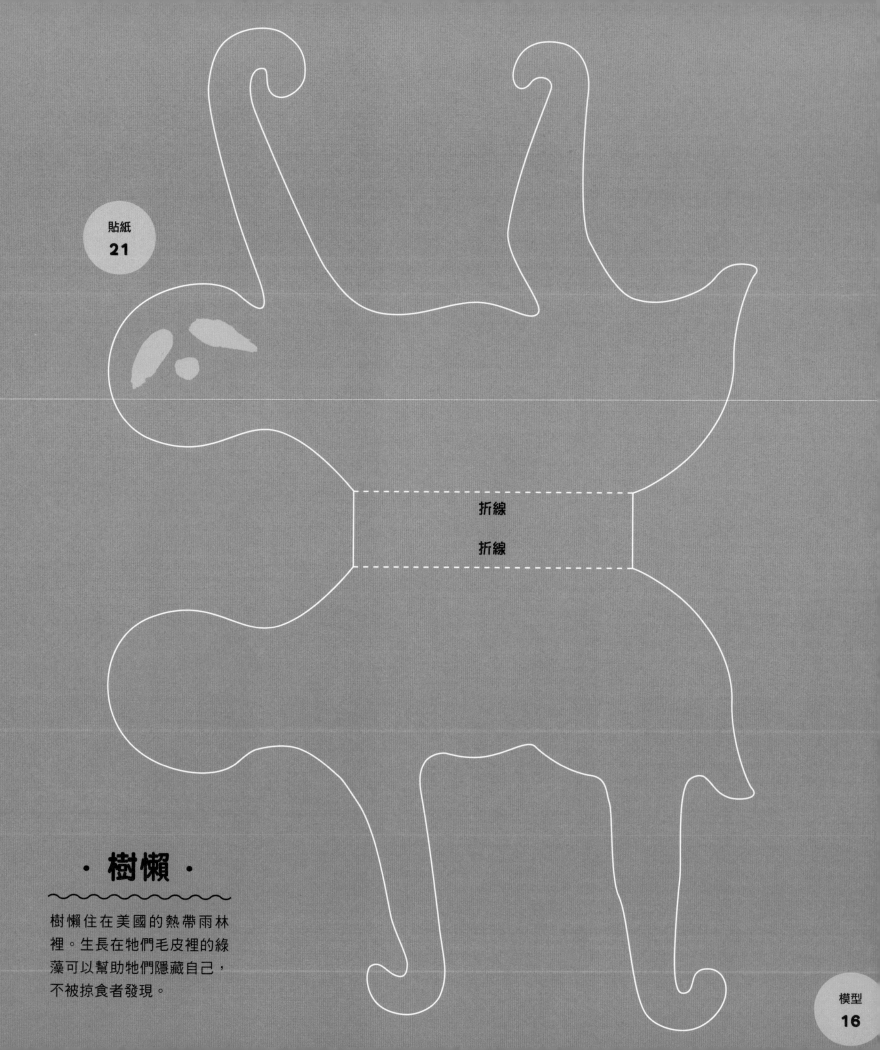

折線

折線

·樹懶·

樹懶住在美國的熱帶雨林裡。生長在牠們毛皮裡的綠藻可以幫助牠們隱藏自己，不被掠食者發現。

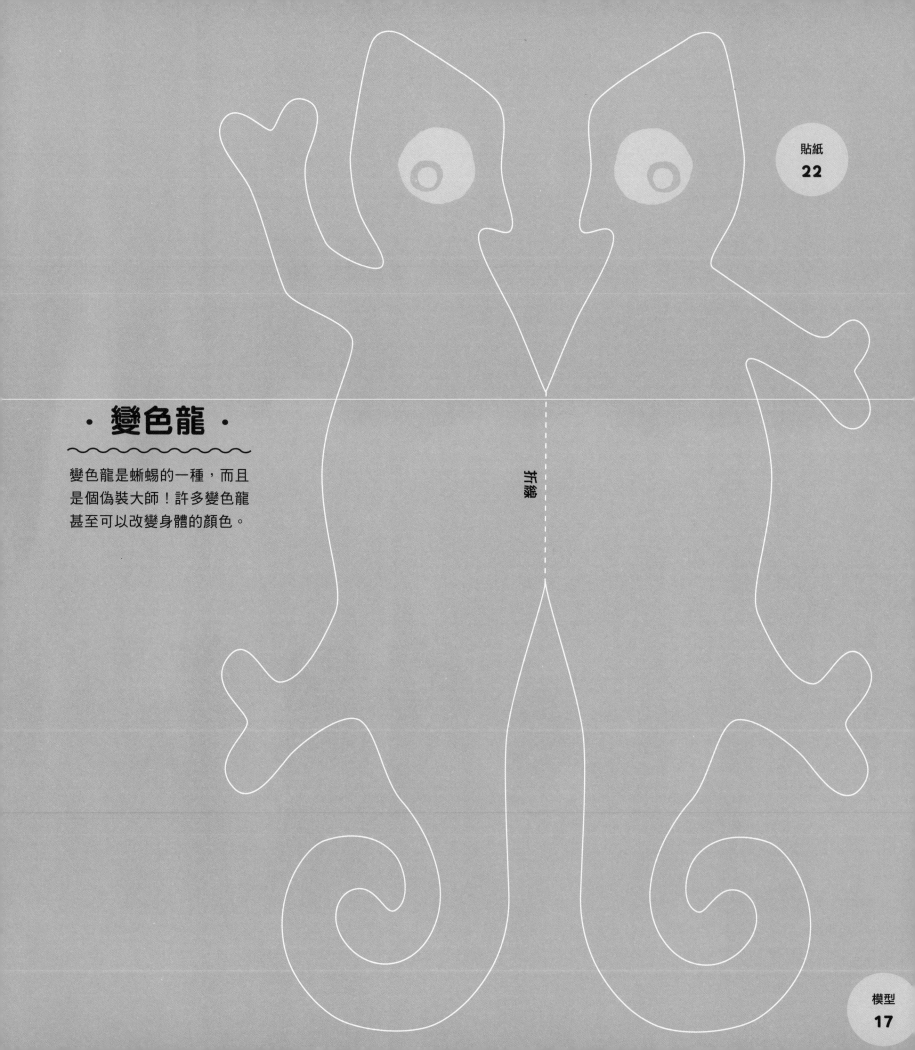

· 變色龍 ·

變色龍是蜥蜴的一種，而且
是個偽裝大師！許多變色龍
甚至可以改變身體的顏色。

折線

折線

· 獅子 ·

獅子是住在非洲的大型貓科動物。牠們聚集而成的團體稱為「獅群(pride)」(譯註:在英文中有驕傲的意思)。獅群中,大部分是雌性負責打獵。

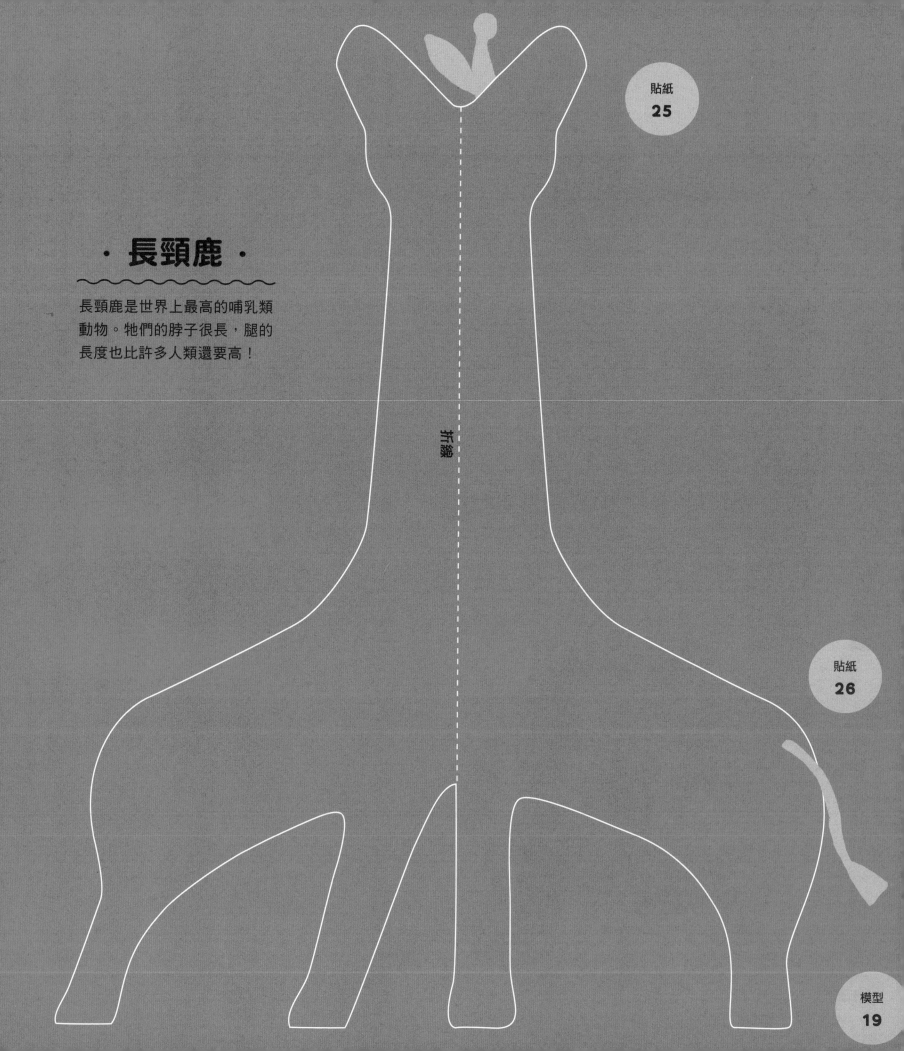

·長頸鹿·

長頸鹿是世界上最高的哺乳類動物。牠們的脖子很長，腿的長度也比許多人類還要高！

折疊

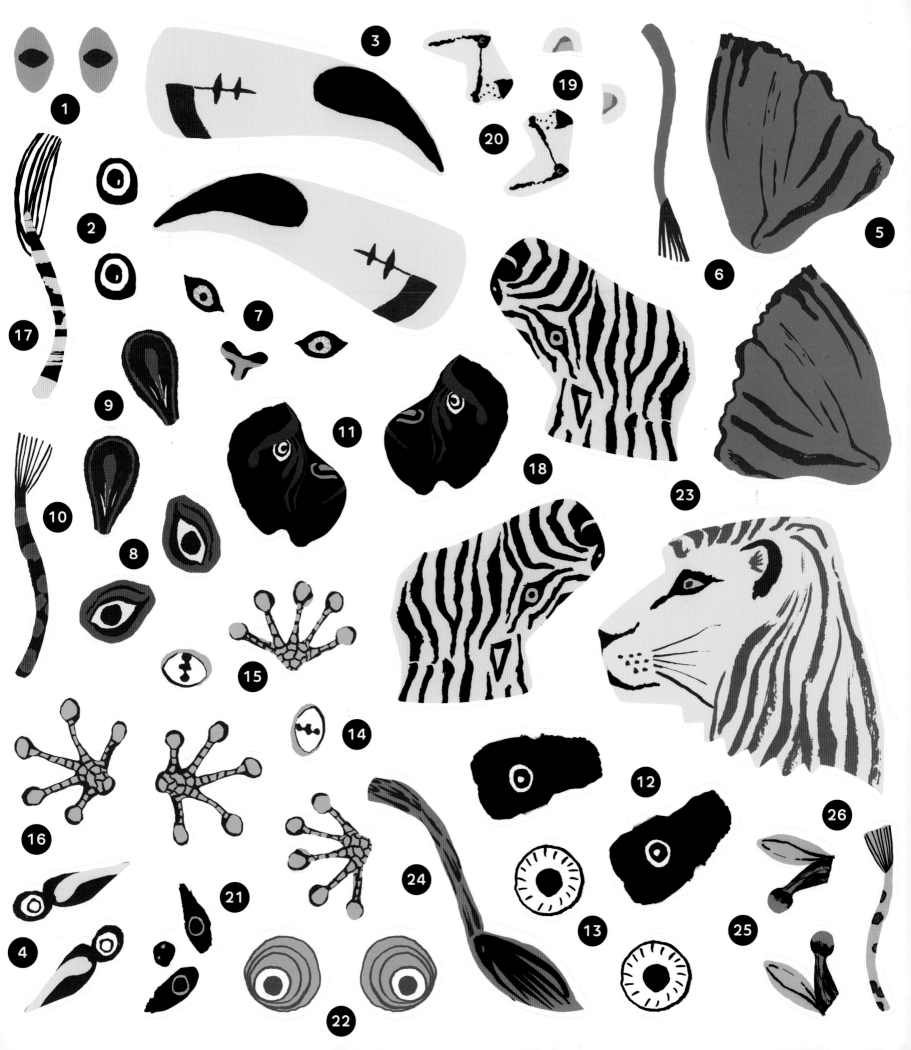